序

　　蔡君修权上世纪八十年代从余习书，勤于临池，殆三十年，未尝稍有懈怠。特于古经典之临摹甚用心力，得益于《石门颂》《石门铭》《龙藏寺》及苏东坡、米芾甚为多，取法广而笔力坚凝。尤足称者，鉴赏力高，于书艺之高下，到眼即辨。此正其潜力之所在也。

　　修权性豪爽，得酒之乐，身不醉而善劝酒，故有"劝酒汉子"之轻号，人多乐与之交。每有纠纷，蔡君即于书酒场合解之，遂书酒并进矣。

　　今君书法小集成，请序于余。亲厥赏者，其功力也。惟略嫌拘谨。若能放开，即臻佳境，君其勉之。

　　　　2011年　岁在辛卯　章祖安于杭州 [印]

作者系中國美術學院書法博士生導師章祖安教授

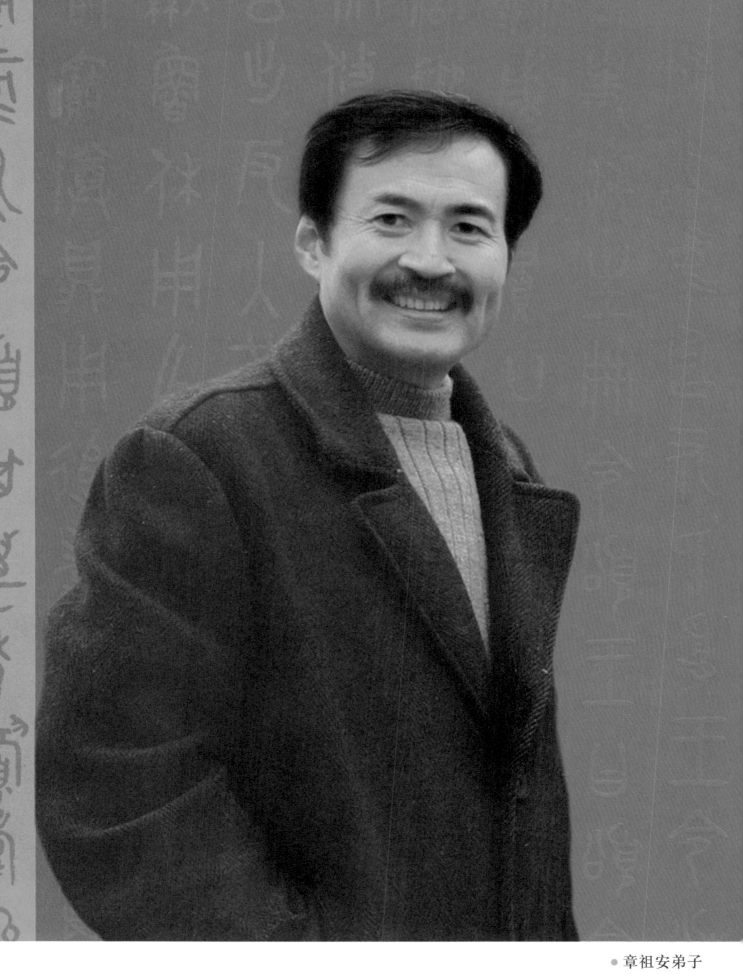

● 章祖安弟子

● 安徽工業大學教師

目录
MULU

作品
ZUOPIN

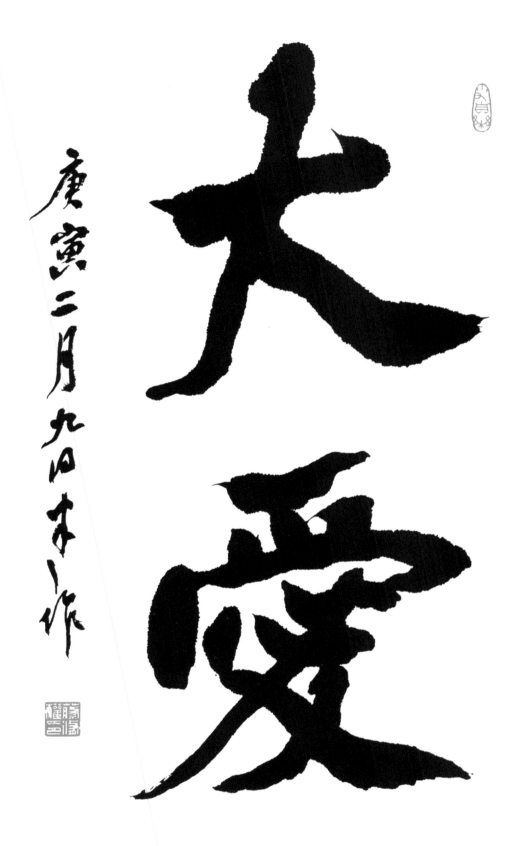

大愛

庚寅二月九日本一作

楷書　140×68cm　貳零壹零年

1

廕勳其辭曰君德明=炳煥彌光刾過拾遺廳清八荒奉魁承杓綏億衙彊
春宣聖恩秋貶若霜無偏蕩=貢雕叴方寧靜承庶政與乾通輔主匡君循禮
有常威曉地理知世紀綱言必忠義匪石厥章碩弓大節謹而益明撰往卓令
課合朝情醳難即安有勳有榮禹鑿龍門君其繼綴上順什穑下苍以皇自
南自北四海波通君子安樂庶士悅雍酉人咸懷農夫永同春秋記異余紀而

功委深億載世=嘆誦序曰明=仁知豫識難易原度天道安危所歸勤=鳴
誠榮名休麗　五官掾南鄭趙邵字季南屬襃中鼂漢彊字產伯書佐西成王
弆字文寶主王府君閔音道危難久置六部道橋特遣行承事西戌韓朗字顯公都
晉掾幸鄭魏整字伯玉後遣趙誦字公梁案察中曹卓行造作石積萬世之基或
解高格下龔平易行者欣然勱　伯玉即曰徒署行承事守安陽長

半丁臨

惟此囗定位川澤服躬澤有所汪川有所通余谷之川其澤南隆八方所達益域為

克 高祖受命一 興於漢中道由子午出散人秦建定帝位以漢䛐驛後以子午達

踴此難更隨圍合後通通堂光凡此四道埵亳光難至於永平其有四年詔書開余鑿通

石門中遭元二西害殘橋梁斷絶子午復循上則縣峻屈曲深顛下則入寶頹寫輸淵平

阿淖 常陰鮮㫚木石相距利磨确䐀臨危槍㻬屨尾心寒空輿輕騎遷𠃌弗前進㘞

藥狗蚖蜓毒蠚末秋蚤霜稼苗夭殘終年不登置饋之患罘者焚惠尊者弗安

愁苦之難薦可具言於是明知故司緤校尉楗為武陽楊君廠字孟文深執忠

伉數上奏請有司議駮君遂執爭百遼咸従帝用是聽廢子由斯得其度経

功飭爾要故而憂平清涼調和丞上文寧至建和二年仲冬上旬漢中大守楗

為武陽王升字稚紀涉歷山道推序本原嘉君明知美其仁賢勒石頌德以明

用大煤諫于��邲��用田
萬白��於��� 南至于大沽
一��� 二��至于��泰
得��福陵��熾老��

金文 散氏盤 臨本　140×68cm　貳零零肆年

著述學業文翰交映儒
林故當代謂之家君溫
頌書子泉質曹卿司史
軍叅通沈南丞碑

水�~仿

顏體楷書　臨本　140×68cm　貳零零肆年

袖諸冠冕羣

儁探賾索隱

應變知機著

朝廷稱為領

府号為飛將

逾於許郭軍

山皴霧淥水

臺而臨海青

王北出登望

義尚訓御之
懲立勳功事
勞之績廊廟

推其偉器柱
石楩其大材
自馳傳莅蕃

窺代常山世
祖南旋至高
邑而踐祚靈

十一月日金紫光禄大夫拾投刑部
書上柱國魯郡開國公顏真卿謹案書于右
僕射定襄郡王郭公閣下蓋太上有立德
其次有立功是之謂不朽抑又聞之端揆
者百寮之師長諸侯王者人臣之極地

金文　頌鼎　臨本　240×200cm　貳零零陸年

唯三年五月既死霸甲戌王才周康邵宮旦王各大室即立宰引右頌入門立中廷尹氏受王令書王乎史虢生冊令頌王曰頌令女官嗣成周賈廿家監嗣新造賈用宮御賜女玄衣黹屯赤市朱黃鑾旂攸勒用事頌拜𩒨首受令冊佩以出反入堇章頌敢對揚天子丕顯魯休用乍朕皇考龏叔皇母龏姒寶尊鼎用追孝祈匃康䘋屯右通祿永令頌其萬年眉壽無疆畯臣天子霝終子子孫孫寶用

老桑臨頌鼎

唐故随高陽令趙君夫人姚氏墓誌銘

夫人諱潔字信貞河南洛陽人也烈風不迷唐帝禪萬機之位猛火未熱吳君稱九轉之奇茉紱蟬聯枝分葉散開家建國代有人焉祖和齊任清河郡守剖符作牧来晚成

哥寨藉潤藍田凤勵動詠父政随任開封令青鷺華止豈獨重泉之能丹鳳来儀誰論榆次之美夫人既曇卑乾婉如賓

莞藉潤藍田凤勵動詠體之儀奇斯在加以貌聞於四德良媛用納於千金年始初笄言歸趙氏一醮既畢婦如賓

其軏摸菜婦未傳梁妻詎擬豈其天光里之私第也春秋七十有三嗚呼哀哉以永徽二年歲次辛亥九月庚

酉翔二日壬辰辛於洛陽渲澗鄉重光難之私第也春秋七十有三嗚呼哀哉以永徽二年歲次辛亥九月庚

翔八日丁酉遷空於印山先君之故塋禮也延津之上長石堅金固菊茂蘭芳彈茲玄房庶千秋之敬如在之敬

空陳彖慕傷懷罔極之恩何報但以陵谷遷變天地久長代德垂著妻梁婦比德齊水公侯繼襄蘭其二潘楊之穆

菊無已一其鍾山餘慶貞淑挺生四德既備百兩山麓始懷宿草頻藻蘩成奠妻梁婦比德齊水公侯繼襄蘭其二潘楊之穆

有行趙族未期偕老先存兹頻慕既悲目似終傷心瞿四其靈輀夙駕素蓋晨張南背清洛北指崇印雲慘絳旌成

無停風樹撤彼祖奠存兹頻慕既悲目似終傷心瞿四其靈輀夙駕素蓋晨張南背清洛北指崇印雲慘絳旌成

風悲白楊金石無朽地久天長既唐趙君夫人姚氏墓誌庚寅歲七月二十六日蔡脩權學書

紀史降
靈性中
逸召其
月辰用
允平宅

庚寅歲五月
書△順元略碑

召渭陽昌
今但允皓
惠產竭用
歲是宣祖

晋人循理

而法生唐人用法而意出

宋人用意而古法俱在知此方可

看帖結字晋人用理唐人用法宋人

用意晋人盡理唐人盡法宋人多同

起意自以為過唐寔不及也唐人用

法謹嚴晋人用法瀟灑然未有無

法者之即是法用意險而穩奇

而不怪意法中此心法要悟

法意俱存方為佳作

半丁記之

澤山山遠巴南水

崖亭橫塞北雲

見種夜月

注隆群

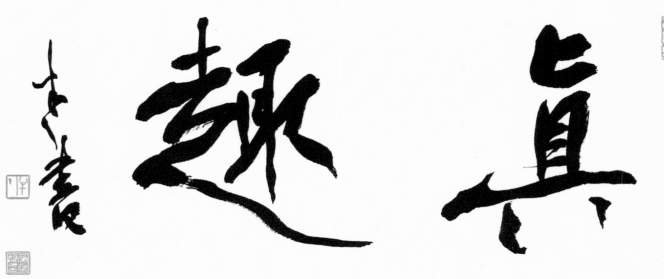

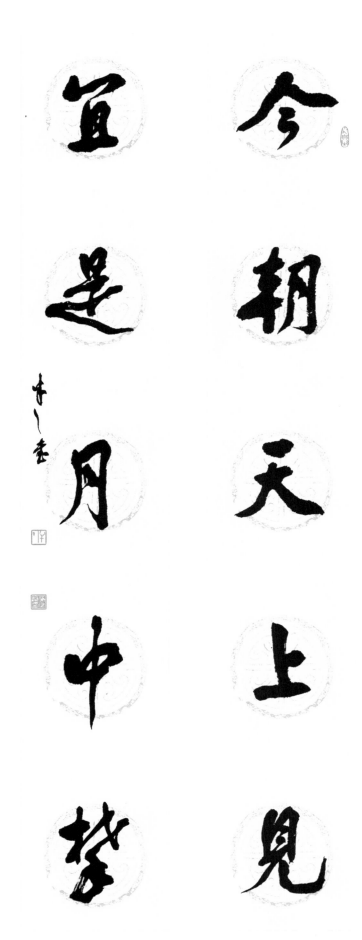

行書（對聯） 150×30cm 貳零零捌年

【釋文】
今朝天上見
宜是月中攀

未能精到而書卷之味油然是為詩人逸格

　王學浩椒畦

氣韻沈鬱筆力蒼勁深得畫禪精蘊乃嫌用力

太猛未免失之霸悍

　陳鴻壽曼生

筆意調儻縱逸多姿脫盡畫史習氣

　湯貽汾兩生

思致疎秀老筆紛披惟境界細碎無渾淪古厚

之氣

　朱耷雪個

襟懷高曠慷慨悲歌書畫中之隱者

　高鳳翰西園

離奇超妙脫公筆墨畦徑北宗雄渾之神元人

靜逸之氣無擅其勝

歲次共和國五十四年七月

蔡脩權於安徽工業大學芝麻山莊

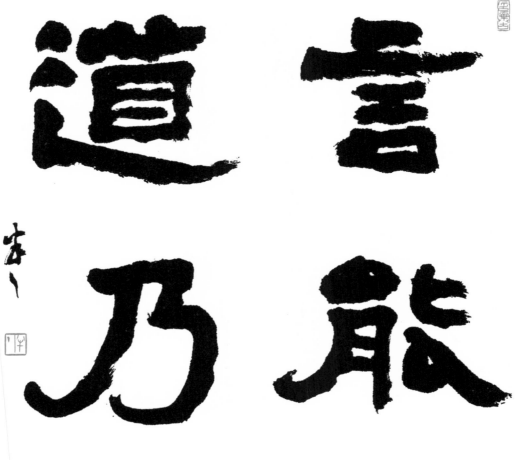

隸書（對聯）140 × 34cm 貳零零陸年

【釋文】
言能聽
道乃進

大慈春風未来去
朝天子先来詔
相公大比囙時
舉鄉書以類升
名題仙桂籍天
府快先登喜中
青錢選才高壓
眾英螢窗新脱
迹雁塔早題名
年少初登第皇
都淂意囙禹門
三汲浪平地一
聲雷一舉登科
日雙親未老時
狀頭我步瀛洲
韋隨我步瀛洲
傳金榜君恩與
的是男兒玉殿端
錦衣故里籛三百
日月光天德居山
河壯帝居太平
無以報額上萬
言書勸學詩
十六首庚寅歲
八月二日半丁
蔡惰權書於芝
麻山莊

【釋文】

天子重英豪，文章教爾曹。萬般皆下品，惟有讀書高。
少小須勤學，文章可立身。滿朝朱紫貴，盡是讀書人。
學問勤中得，螢窗萬卷書。三冬今足用，誰笑腹空虛。
自小多才學，平生志氣高。別人懷寶劍，我有筆如刀。
朝爲田舍郎，暮登天子堂。將相本無種，男兒當自強。
君看爲宰相，必用讀書人。
莫道儒冠誤，詩書不負人。達而相天下，窮則善其身。
遺子黃金寶，何如教一經。姓名書錦軸，朱紫佐朝廷。
古有千文義，須知后學通。聖賢俱間出，以此發蒙童。
神童衫子短，袖大慈春風。未去朝天子，先來謁相公。
大比因時舉，鄉書以類升。名題仙桂籍，天府快先登。
喜中青錢選，才高壓眾英。螢窗新脱迹，雁塔早題名。
年少初登第，皇都得意回。禹門三汲浪，平地一聲雷。
一舉登科日，雙親未老時。錦衣歸故裏，端的是男兒
玉殿傳金榜，君恩與狀頭。英雄三百輩，隨我步瀛洲。
日月光天德，山河壯帝居。太平無以報，願上萬言書。

天子重英豪文
章教尔曹萬般
皆下品惟有讀
書高炒小須勤
學文章可立身
滿朝朱紫貴盡
是讀書人學問
勤中淂螢窗萬
卷書三冬今之
用誰哭腹空盈
自小多才學平
生志氣高別人
懷實斂我有筆
如刀朝為田舍
郎暮登天子堂
將相本無種男
兒當自強學延
身之實儒冠為
上珎君看為宰
相必用讀書人
莫道儒冠誤詩
書不負人達而
相天下窮則善
其身遺子黃金
實何如教一經
姓名書錦軸朱
紫佐朝廷古有

（局部）

金文（對聯）　240×50cm　壹玖玖捌年

【釋文】
此地從來可乘興
人生得意須盡歡
事能知足心常太
人到無求品自高

我有萬古宅
嵩陽玉女峰

行書　120×60cm　貳零零捌年

落魄半生今成翁
苦功畢竟書房孫
擲小樓中 乙酉初春書於澄懷

行書 自作詩一首　140×34cm　貳零零伍年

【釋文】
青山橫北郭
白水繞東城
此地一爲別
孤蓬萬里征
浮雲游子意
落日故人情
揮手自茲去
蕭蕭班馬鳴

青山橫北郭白水遶東城此地一爲別
孤蓬萬里征浮雲遊子意落日故人
情揮手自茲去蕭蕭班馬鳴

李白送友人詩一首
己丑歲十月□□書

神力而無下大之則彌於宇宙細之則攝

於豪釐無滅無生歷千劫而不古若隱

若顯運百福而長今妙道凝玄遵之莫

知其際法流湛寂挹之莫測其源故知蠢

蠢凡愚區區庸鄙投其旨趣能無疑惑者哉

然則大教之興基乎西土騰漢庭而皎夢

照東域而流慈昔者分形分跡之時言未

馳而成化當常現之世民仰德而知遵及

乎晦影歸真遷儀越世金容掩色不鏡

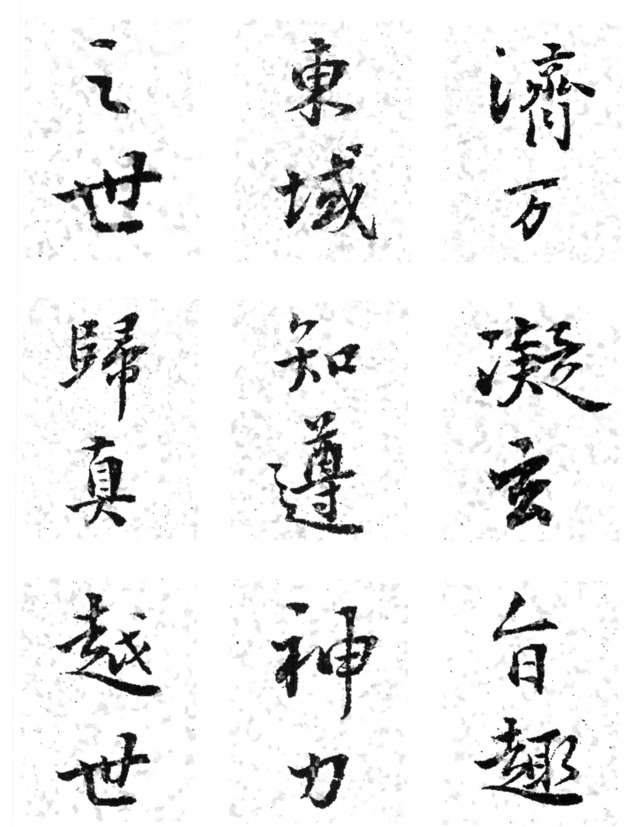

濟万

凝玄

有趣

東域

知遵

神功

之世

歸真

越世

聖教序 臨本 （局部） 貳零零陸年

吾愛孟夫子風流天下聞紅顏棄軒冕白首臥松雲

醉月頻中聖迷花不事君高山安可仰徒此揖清芬

陶令辭彭澤梁鴻入會稽我尋高士傳君與古人齊

雲臥留丹壑天書降紫泥不知楊伯起早晚向關西

李白詩二首庚寅歲五月十六日蔡侑權書

楷書 李白詩二首　140×34cm　貳零壹零年

功蓋三分國
名成八陣圖
江流石不轉
遺恨失吞吳

錄杜甫八陣圖詩一首
庚寅二月九日朱一作

行書 杜甫詩一首　68×68cm　貳零壹零年

【釋文】
功蓋三分國
名成八陣圖
江流石不轉
遺恨失吞吳

27

羞飛東酒枝

瘦道坡滕銘

而顏魯公誠

勁柳百五州

不惟賓朋妄東且喜鐘鼓和鳴用王株伊銘集聯

庚寅歲三月二十七日某人作

【釋文】
不惟賓宴妄樂
且喜鐘鼓和鳴

吳君稱九轉之奇苂岈蟬聯枝分葉散開家
蓋人去思動詠父政隨任開封令青鸞萃止
藍田鳳勵風觀早標奇節幽開既聞於洛浦德
衔三周已御齊體之儀斯在加以貌荷洛浦
茉婦未傳梁妻詎擬豈其天不與善遂染沉
日壬辰辛於洛陽湩澗鄉重光里之私易也
永訣彌天靡及叩地先君之故塋禮也延津之
丁酉遷窆於印山先君之故塋禮也延津之
慕傷懷岡極之恩何報但以陵谷遷襲天地之
唯英聲之不忘其詞日潸矣長源峻乎崇趾
其一鍾山餘慶貞淋挺生四德既備百兩斯迎
族未期偕老先停夜夾前後相悲同婦山麓

急就章　臨本　140×34cm　貳零零肆年

何橋不相送

江村遠含情

行書 宋之問詩一首　88×68cm　貳零壹零年

臥病人事絕

嗟君萬里

【釋文】
臥病人事絕
嗟君萬里行
河橋不相送
江樹遠含情

波撼岳陽城

欲濟無舟楫

端居恥聖明

坐觀垂釣者

徒有羨魚情

孟浩然詩兩

首庚寅歲八

月十三日

蔡惰權書

楷書　孟浩然詩二首　　34×140cm　貳零壹零年

我愛陶家趣

林園無俗情

春雷百卉坼

寒食四鄰清

伏枕嗟公幹

歸田羨子平

年年白社客

空滯洛陽城

八月湖水平

知有前期在
難分此夜中
無將故人情
不及石尤風

錄司空署送盧秦卿詩一首
庚寅歲三月十日甘木書

行書 司空署送盧秦卿詩一首　68×68cm　貳零壹零年

【釋文】
知有前期在
難分此夜中
無將故人情
不及石尤風

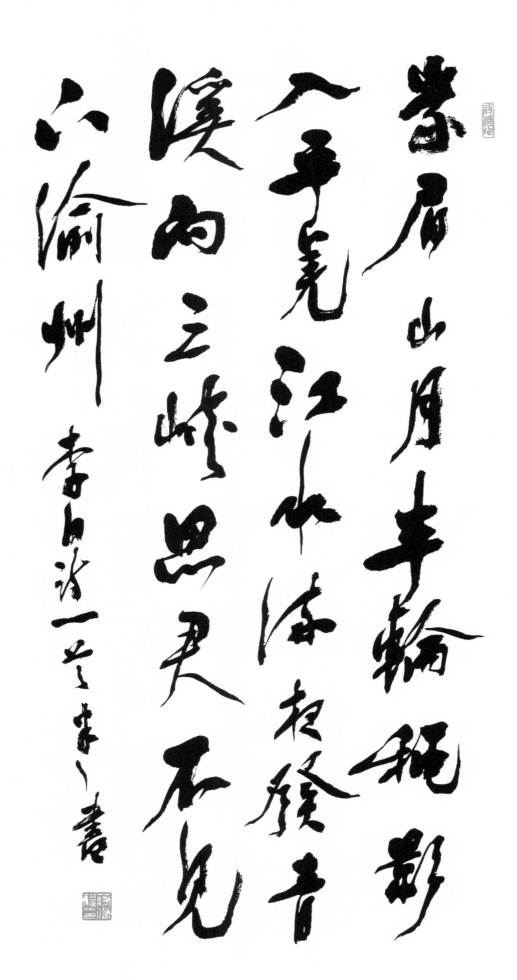

峨眉山月半輪秋　影入平羌江水流　夜發青溪向三峽　思君不見下渝州

行書　李白詩一首　140×68cm　貳零零玖年

大司解之心

此為庶方少

遂湖而是近

尚秦邑非江

辱承法體安甚

游五年歷己方

高猶海耶不涯

起問落少須送

別雲今与古邦

客勁我病影死

一夜特筋箸艾

如今岡淮湄擁

炉坐安縮却鳴

石浸曹跡林四

百極惡扎是孫

甚字抄取在十枝

杜冬以佳柳石

居川遂閑酌淮

皆寶五甘露也

楷書　常建詩二首　140×34cm　貳零壹零年

【釋文】
清晨入古寺初日照高林曲徑通幽處禪房花木深
山光悅鳥性潭影空人心萬籟此俱寂惟聞鐘磬音
泊舟淮水次霜降夕流清夜久潮侵岸天寒月近城
平沙依雁宿候館聽雞鳴鄉國雲霄外誰堪羈旅情

清晨入古寺初日照高林曲徑通幽處禪房苍木深
山光悅鳥性潭影空人心萬籟此俱寂惟聞鐘磬音
泊舟淮水次霜降夕流清夜久潮侵岸天寒月近城
平沙依雁宿候館聽雞鳴鄉國雲霄外誰堪羈旅情
常建詩兩首庚寅歲八月九日蔡侑權書

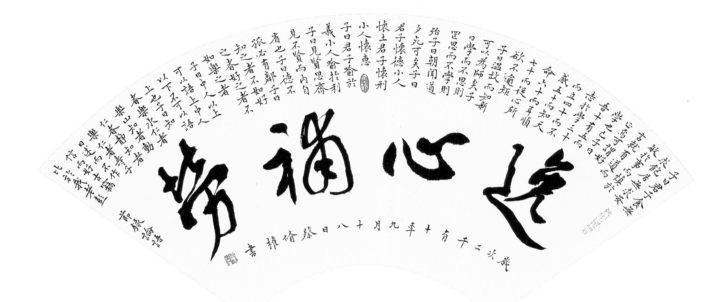

隨心福喜

子曰吾十有五而志於學三十而立四十而不惑五十而知天命六十而耳順七十而從心所欲不逾矩

子曰溫故而知新可以為師矣

子曰學而不思則罔思而不學則殆

子曰朝聞道夕死可矣

子曰君子懷德小人懷土君子懷刑小人懷惠

子曰君子喻於義小人喻於利

子曰見賢思齊焉見不賢而內自省也

子曰德不孤必有鄰

子曰知之者不如好之者好之者不如樂之者

子曰中人以上可以語上也中人以下不可以語上也

歲次二千有十辛卯九月十八日癸酉修權書

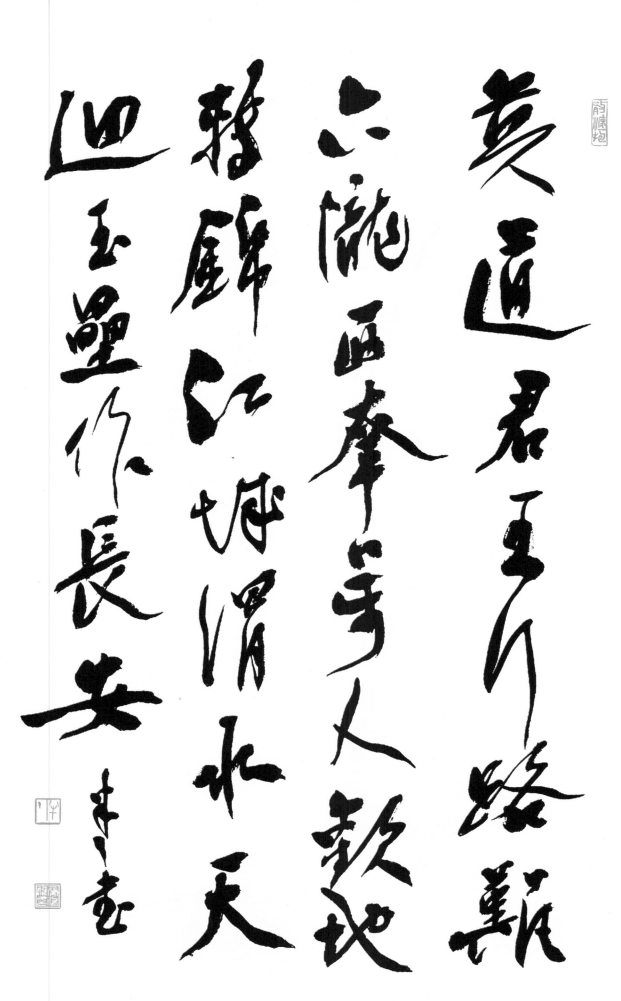

行書 李白詩一首　130×68cm　貳零壹零年

稻風年

飄零君

不知

盧照鄰詩

筆書

浮香繞

曲岸圓

影覆華

池常恐

【釋文】
浮香繞曲岸
圓影覆華池
常恐秋風早
飄零君不知

子落月分螢景石房閉白雲

多慶應頻到雲洞泠〻漱舌

岩

白居易　謫仙樓

采石江邊李白墳繞田無限

艸連雲可憐荒冢窮泉骨曾

有驚天動地文但是詩人多

薄命就中淪落不過君諸賢

溪藤猶堪藉大雅遺風已不

聞

項斯　經李白墓

夜郎遷〻老醉死此江邊塟

日月光天德
山河壮帝居
太平无以报
顾上萬言書

陳叔寶詩一首 庚寅歲
五月志人書

行書　陳叔寶詩一首　68×68cm　貳零壹零年

【釋文】
日月光天德
山河壯帝居
太平無以報
願上萬言書

海上生明月天涯共此時情人怨遙夜竟
夕起相思滅燭憐光滿披衣覺露滋不
堪盈手贈還寢夢佳期 庚寅二月八日書於□作

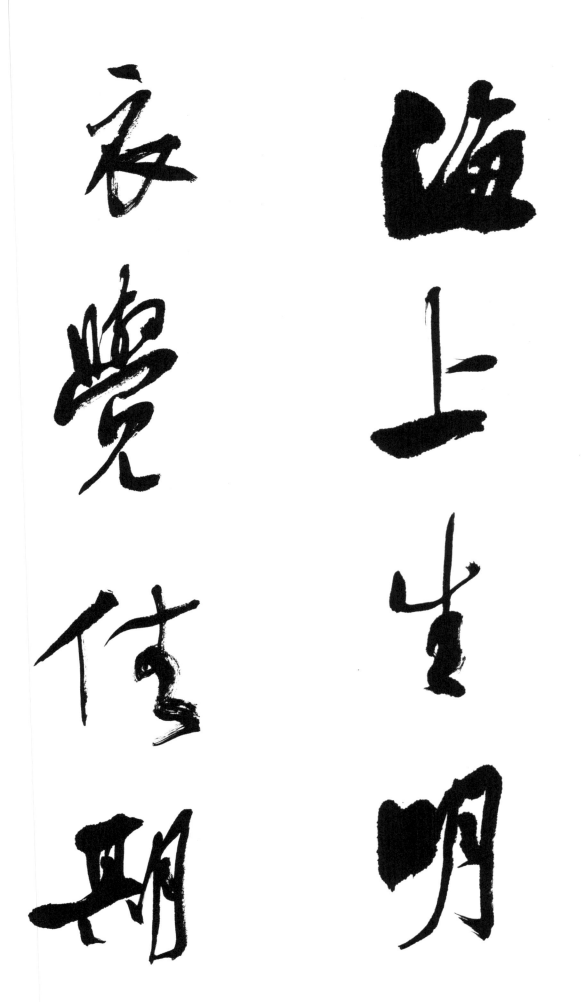

海上生明月天涯共此時

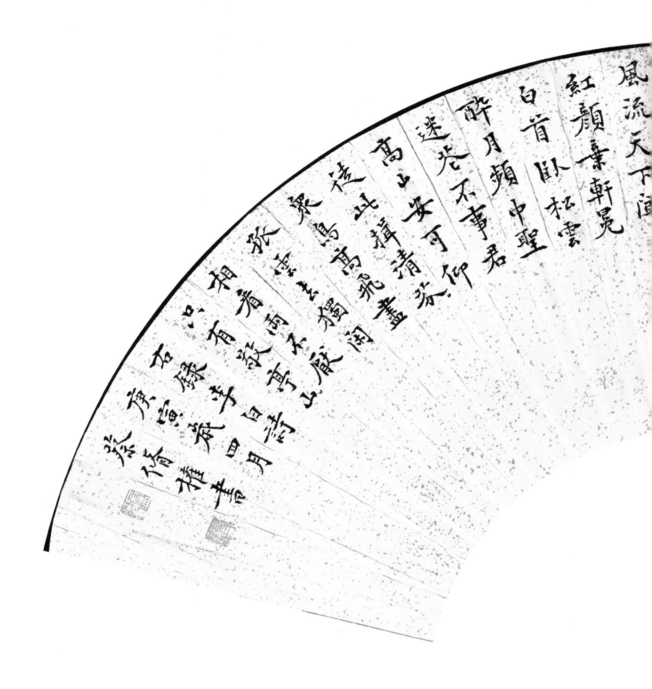

風流天下聞
紅顏棄軒冕
白首臥松雲
醉月頻中聖
迷花不事君
高山安可仰
徒此揖清芬
眾鳥高飛盡
孤雲獨去閒
相看兩不厭
只有敬亭山
庚寅夏月書於
滌槐堂 德祥書

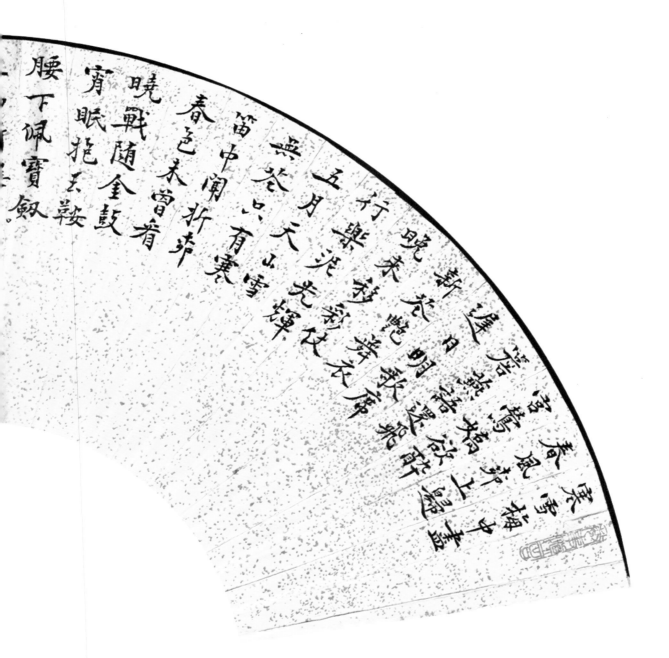

【釋文】

寒雪梅中盡春風柳上歸
宮鶯嬌欲醉簷燕語還飛
遲日明歌席新花艷舞衣
晚來移彩仗行樂泥光輝
五月天山雪無花只有寒
笛中聞折柳春色未曾看
曉戰隨金鼓宵眠抱玉鞍
願將腰下劍直爲斬樓蘭
吾愛孟夫子風流天下聞
紅顏弃軒冕白首臥松雲
醉月頻中聖迷花不事君
高山安可仰徒此揖清芬
衆鳥高飛盡孤雲獨去閑
相看兩不厭只有敬亭山

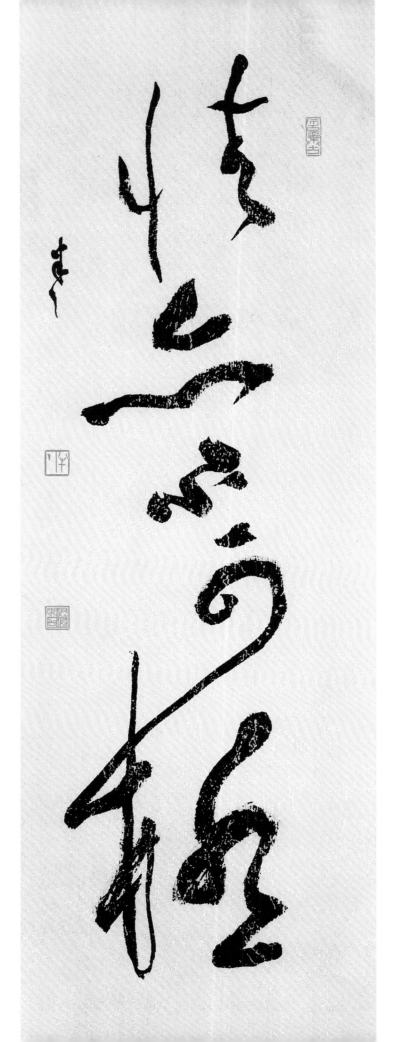

草書　140×34cm　貳零零陸年

【釋文】
情亦不可極

晚年惟好静萬事不關心自顧無長策空知返舊林松風吹解帶山月照彈琴君問窮通理漁歌入浦深

行書 王維酬張少府詩一首　200×50cm　貳零壹零年

【釋文】
晚年惟好静
萬事不關心
自顧無長策
空知返舊林
松風吹解帶
山月照彈琴
君問窮通理
漁歌入浦深

古人论天文知识相当普及漢代我国的天文知识就已经相当丰富了，可以说三代以上人人皆天文两汉之文人学士则大多茫然不知了

古人很重视北斗利用它来辨别方向定季节北极星是北方的标志北斗星在四周的季节和夜晚不同的时间出现於天空不同的方位人们看起来它在围绕着北极星转动於是以古人又根据初昏时斗柄所指的方向来决定季节斗柄指东天下皆春斗柄指南天下皆夏西天下皆秋斗柄指北天下皆冬

北极星　璇玑　天璇　天玑　玉衡　天衡　天权　摇光　天枢　开阳

蔡修权专用笺

行书概述

行书是介于楷书和草书之间的一种书体。唐张怀瓘《书议》说：兼真者谓之真行，带草者谓之行草。行书造型美观，书写方便，又易于辨认，又能充分抒作者的思想感情。

行书的渊源

从书体的发展史来看，行书的起源在东汉代。

秦篆 → 古隶 〈 东草 → 章草 → 今草 ／ 东楷 → 行押书 → 行书 ／ 真书 → 楷书

行书在东晋（魏）时期，楷书、行书同时蔚为大观。

行书的繁荣。

东汉、西晋、南北朝是行书繁荣时期。

这一时期，制笔、制墨技术改进，工艺提高，特别是造笔术的创新，为行书广泛使用提供了物质基础。毛笔以兔毫为主，不仅方便柔软，真书以楷为主，而且为人所信札，书牍往来提供方便。魏晋国家正式设置了书博士，一时朝野上下崇尚书法。东晋王都、谢、庾、卫等名门望族风善书者皆工行书，彼此之间，以札往来，竞以此法。

前段时间许多学者指出当今的艺术而明一场危机

然这种危机是危险问内爆发，但其最终结果却导

致一些传统的自瓦解和毁灭，是够的事是证明艺术的

情愫日益蹬闹了，温文尔雅而走向粗俗狂野使艺

术重观原罪，表现人类的焦灼与忧虑这择的起步。

衔与早期走向文明没有区别，自认的创立竟乃起步。

这种危机在中国书画界也泛溢起来中国的文字而

形质的书法构成虬曲加虬画这在那些修养有素的

艺术创作者以及从事艺术教育的专家看来这

此都乱七八糟，令人烦恼和厌恶的但年轻一句奈何

因为他们以此为是一种真正称的上新的东西，所以代

取代他们经过刻苦努力方解的以驾轻就熟艺解

被野蛮法侵辱的感觉

共 页 第 页　20×20=400

後記

　　我一九五六年出生于廬江農村。母親雖不識字，但有着深厚的傳統文化意識，是民間技藝高超的服裝設計刺繡師。她對美的敏鋭感覺及對技藝的把握，給予我童年時代良好的藝術啓蒙。而父親作爲一位極普通的農民，其樸實善良的性格和勤勞頑强的毅力，又無形中養成了我對工作學習的執着追求精神。二位老人進入耄耋之年，子女都極爲孝順且傾力贍養，但他們仍習慣于田間勞動，日出而作，日落而歸，過着自足自樂的田園生活。這種完美而又與世無爭的生活態度將影響我的一生。

　　"文革"後出來求學，我認識了李六珍先生。六珍先生是五十年代音樂、圖書館學雙學位高材生，書法造詣極高，無奈早逝，未能盡展長才，故其社會影響不大，但他的刻苦精神以及對用筆的把握，對我個人影響極其深刻。一九八四年我有幸遇到章祖安先生，次年入先生門下爲其弟子。章先生對傳統文化的深入研究，對傳統藝術的深刻見解及其嚴謹的治學態度，都給我以巨大影響。章先生多年悉心教誨，使我對書法藝術有了更深的理解，更嚴的要求，更高的期許。章先生常對我説，學需貴專貴勤。唯有學之方知其難，蓋有學之而未能，未有不學而能者。導師之教誨，常年未敢懈怠。但每每反觀自己寫出來的東西，總是不盡己意。我深深感到書法這門歷經數千年的藝術，有着極其深厚的文化積澱和極高難度的技巧，是一門慢熱的學問，只有循其應有的規則，經歷長期的學習訓練，才能達到理想的彼岸。

　　書法是操作性很强的藝術活，非下苦功不可。我以爲當今書壇最大弊病乃是舍技而求道：沒有用筆技巧而妄談書法意境，持筆三天即欲求藝術個性，還不知共性所在就想有自己的個性，形都把握不准就要神似。我認爲書法創作是要有理性的，要在理性的約束下發揮感性；無理性的塗抹，那只是發泄而不是創作，也是對這種高雅藝術的褻瀆。章先生教誨：技進乎道，道體現于施技過程之中。學技要耐得住寂寞，對此我現在體會很深。章先生在我日課上批曰：書有骨始清，有筋方厚，古雅全憑學問，具結構之美方能出奇。四者備，書家成。我理解，這是先生對我的期望。這也成了我自覺追求的目標，我常常對此反復咀嚼仔細體味。

　　古人雲，一藝之成，良工心苦。我學書三十余載，所付雖勤，所得甚淺，故不敢言書法也。今不計工拙，影印發行，望識者匡正。

<div style="text-align:right">

蔡修權于安徽工業大學

貳零壹壹年元月

</div>

圖書在版編目(CIP)數據

蔡修權書法作品選/蔡修權著．——上海：上海書
店出版社，2011.4

ISBN 978-7-80678-949-0

Ⅰ.①蔡… Ⅱ.①蔡… Ⅲ.①行書—書法—作品集—
中國—現代②楷書—書法—作品集—中國—現代 Ⅳ.
①J292.28

中國版本圖書館CIP數據核字(2011)第022303號

責任編輯　包晨暉
裝幀設計　張　震
圖片拍攝　王　磊
技術編輯　吳　放

蔡修權書法作品選

蔡修權　著

出　版　上海世紀出版股份有限公司上海書店出版社
地　址　上海市福建中路193號　郵政編碼 200001
發　行　上海世紀出版股份有限公司發行中心
網　址　www．ewen．cc　www．shsd．com．cn
印　刷　上海精英彩色印務有限公司
開　本　889×1194 1/16
印　張　4
版　次　2011年4月第1版 2011年4月第1次印刷
書　號　ISBN 978-7-80678-949-0/J·416
定　價　52.00圓